赤ん坊が指さしてる門

いしいしんじ
荒井良二

- その1　ひらく門　　　3
- その2　問う　　　17
- その3　闇　　　33
- その4　開閉　　　49
- その5　閃　　　65
- その6　のこる門　　　77
- その7　はしる門　　　95
- その8　とじる門　　　109

その1　ひらく門

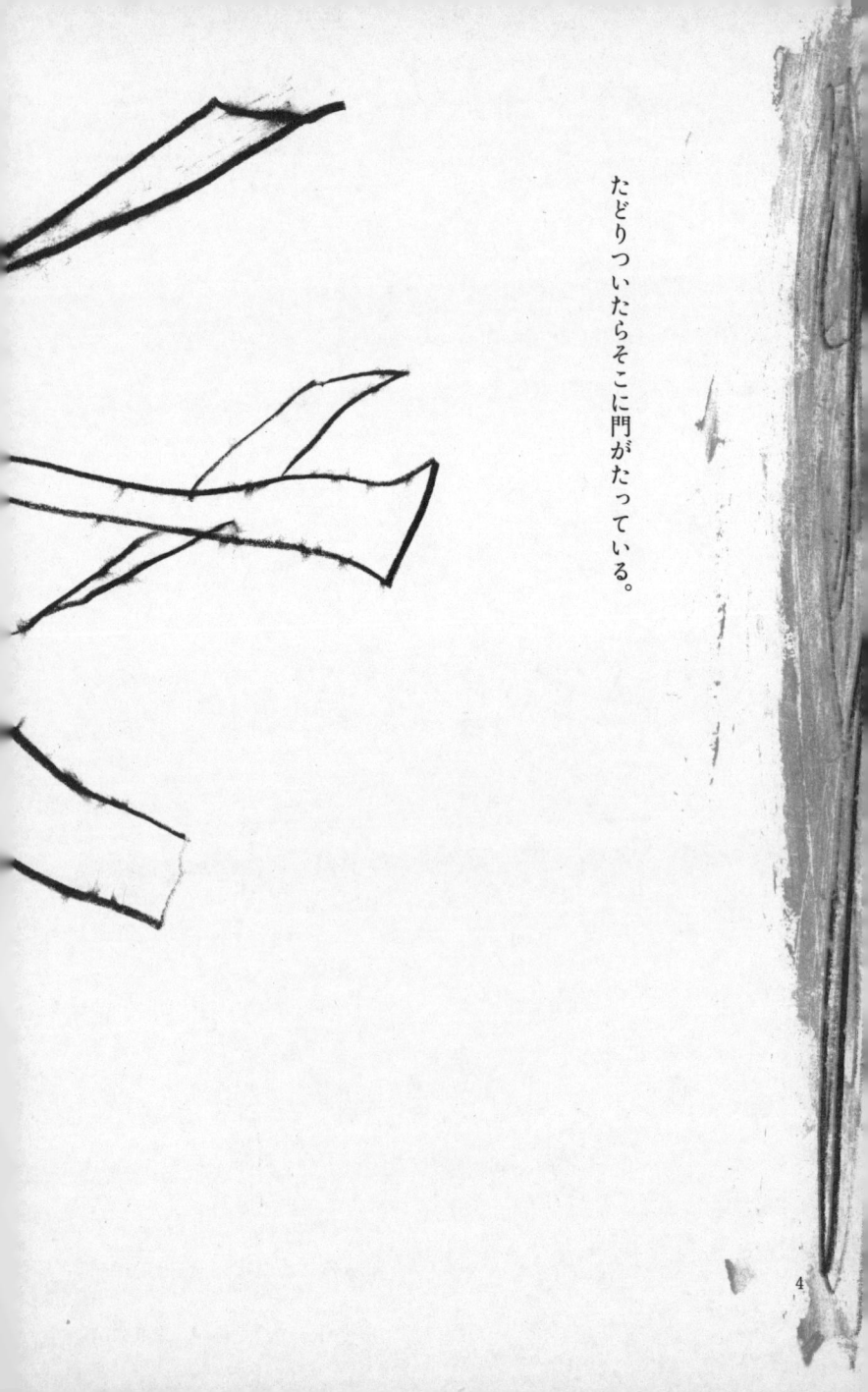

たどりついたらそこに門がたっている。

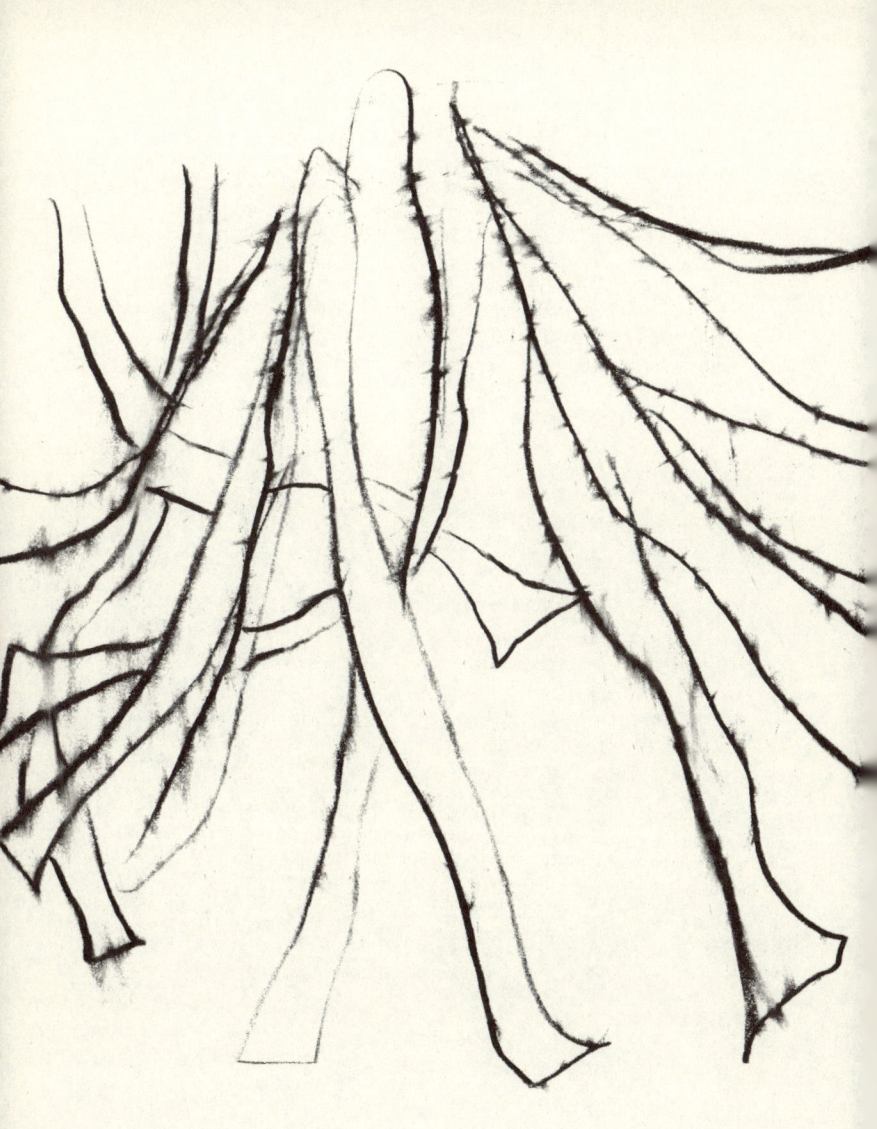

小杖や緑に取りまかれた細い道を抜けて、まっくら闇をいくつも越えてきた果て。

息をのみ、みあげてみると、門の上のほうは、宵闇に溶けこんで吸いこまれてしまうくらいの高みに達し、ちらほら、輝きを放ちはじめた星々に縁取られ、まるで夜そのものを閉めきるドアみたいだ。下は土の地面に深くめりこんでいる。

動く気配がないかわり、門の表面には、わたしの知らないいろんな土地の風景が、浮かんでは消え、浮かんでは消えしていた。門に刻まれた浮き彫りが、自在に色かたちをかえて、うごめいているようなものだ。模様が動くたび門全体の印象もかわった。つぎつぎとまあたらしい門が、同じその場所に立ちあがっていくようだった。

フィルムのような門。

雲のような門。

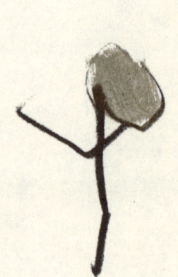

五線譜みたいな門。

精霊そっくりの門。

さくさく砂を踏む音がして、小さなひとがキューキュー声をあげながら、うしろから現れる。いまわたしに追いついたのか、それとも先について、ずっとこのあたりにいたんだろうか。

両脇に手を差し入れ、小さなひとを抱きあげる。高々と門のほうへかかげてみせる。小さなひとはくすぐったそうに笑い、身をよじりながら、両手を開いたり閉じたりする。まるで小さな、門みたいに。

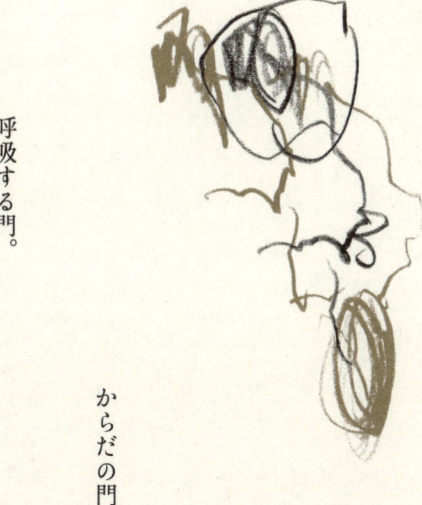

呼吸する門。

からだの門。

時間の門。

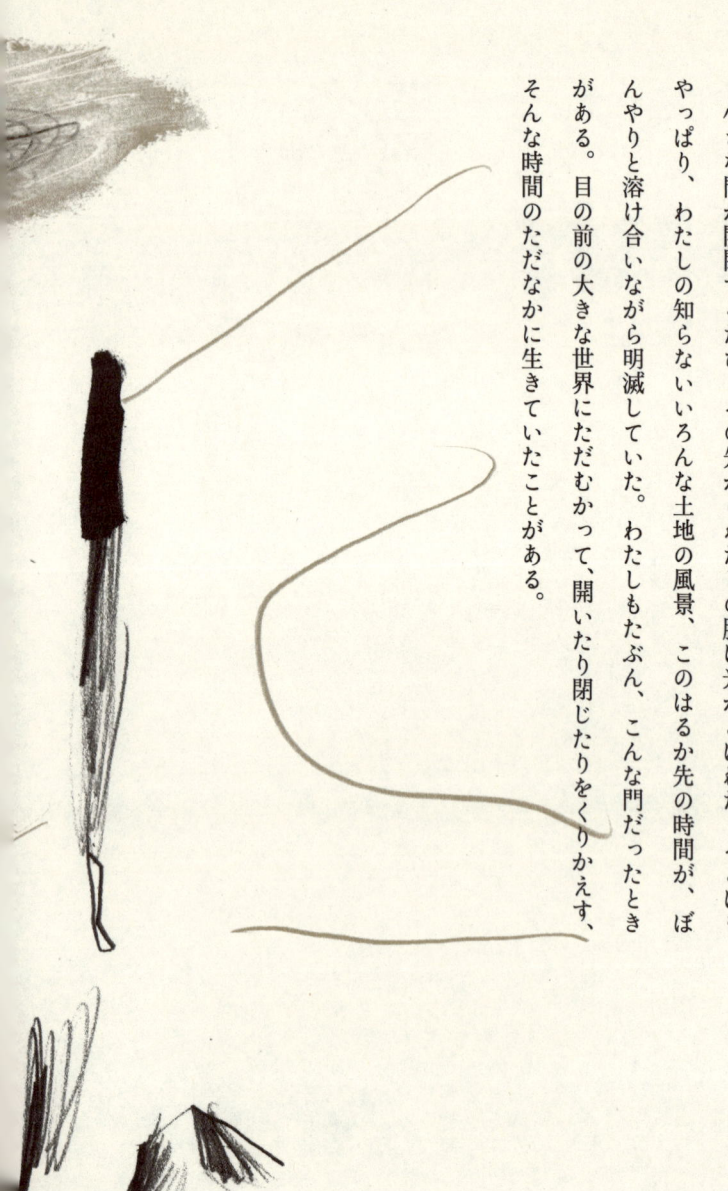

小さな門が開閉するたび、その先からわたしの胸に光がこぼれた。そこにもやっぱり、わたしの知らないいろんな土地の風景、このはるか先の時間が、ぼんやりと溶け合いながら明滅していた。目の前の大きな世界にただむかって、開いたり閉じたりをくりかえす、そんな時間のただなかに生きていたことがある。

わたしは、抱きあげられながら、入れ子状の感覚に、深いところから包まれていった。わたしと小さなひとは互いをくるむ透明な容れ物と化していった。

ギ、ギイ。わずかな軋みが鳴った。頭上からか、それとも足もとの地鳴りが先だったのか、それはわからない。

ギ、ギイ。

土をめりめりとめくりあげ、いま門がひらく。左右ほぼ同時に、深呼吸のようにゆったりと。

あともどりはしない。まっすぐに、いさぎよく、門はひらいていくひらいていくひらいていく。

「向こう側」がある、当たり前のその事実にわたしは深く安堵し、門前で息をのみ、足はすくんだように動かない動けない。

と、飛んでいくものがある。気がつけばわたしの両腕はからになっている。メロディみたいに、虹みたいに、小さなひととはもうとうに門をくぐりぬけ、闇のトンネルに光の痕を残して、キューキュー声をあげながら駆けていく。おいすがろうと足を踏み出す瞬間わたしの目は、門の表面でうごめく浮き彫りをとらえる。やせっぽちで、からだに布を巻きつけた無帽のわたし、その頭上で両手を開いたり閉じたりする小さなひと、たったいまの光景、時間の河を流れていく、かけがえのないあぶく。

わたしは小さなひとを追う。門のむこうに広がっているまだみぬ世界を、光の速度で、音の速度で、歩く速度で。

叩きつける雨みたいに光の棒が降ってきてこちらの土地に穴をうがつ。大きな軋みが響き、ふりかえってみると、門が開ききっている。門にへだてられていた土地がふるえ、地響きが、すべての風景を振るわせる。ゆっくりと両翼を動かし、門は足もとの土地を離れ、時間を離れ、巨大な翼竜みたいに飛翔していく。

夜をまぶしげにみわたす。星がこぼれる地平線、その先に、こんもりと盛りあがった山のかたち。もう門ははるか先へ飛んでいってみえなくなってしまった。

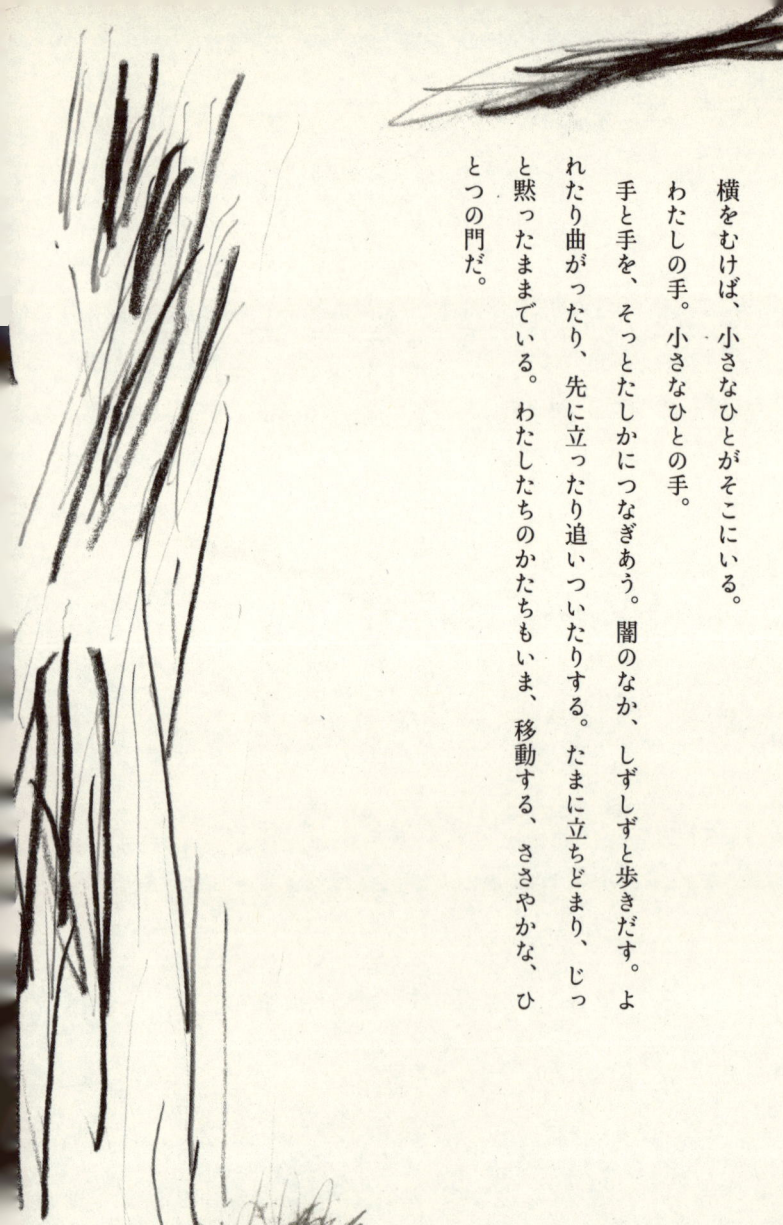

横をむけば、小さなひとがそこにいる。わたしの手。小さなひとの手。手と手を、そっとたしかにつなぎあう。闇のなか、しずしずと歩きだす。よれたり曲がったり、先に立ったり追いついたりする。たまに立ちどまり、じっと黙ったままでいる。わたしたちのかたちもいま、移動する、ささやかな、ひとつの門だ。

その2 問う

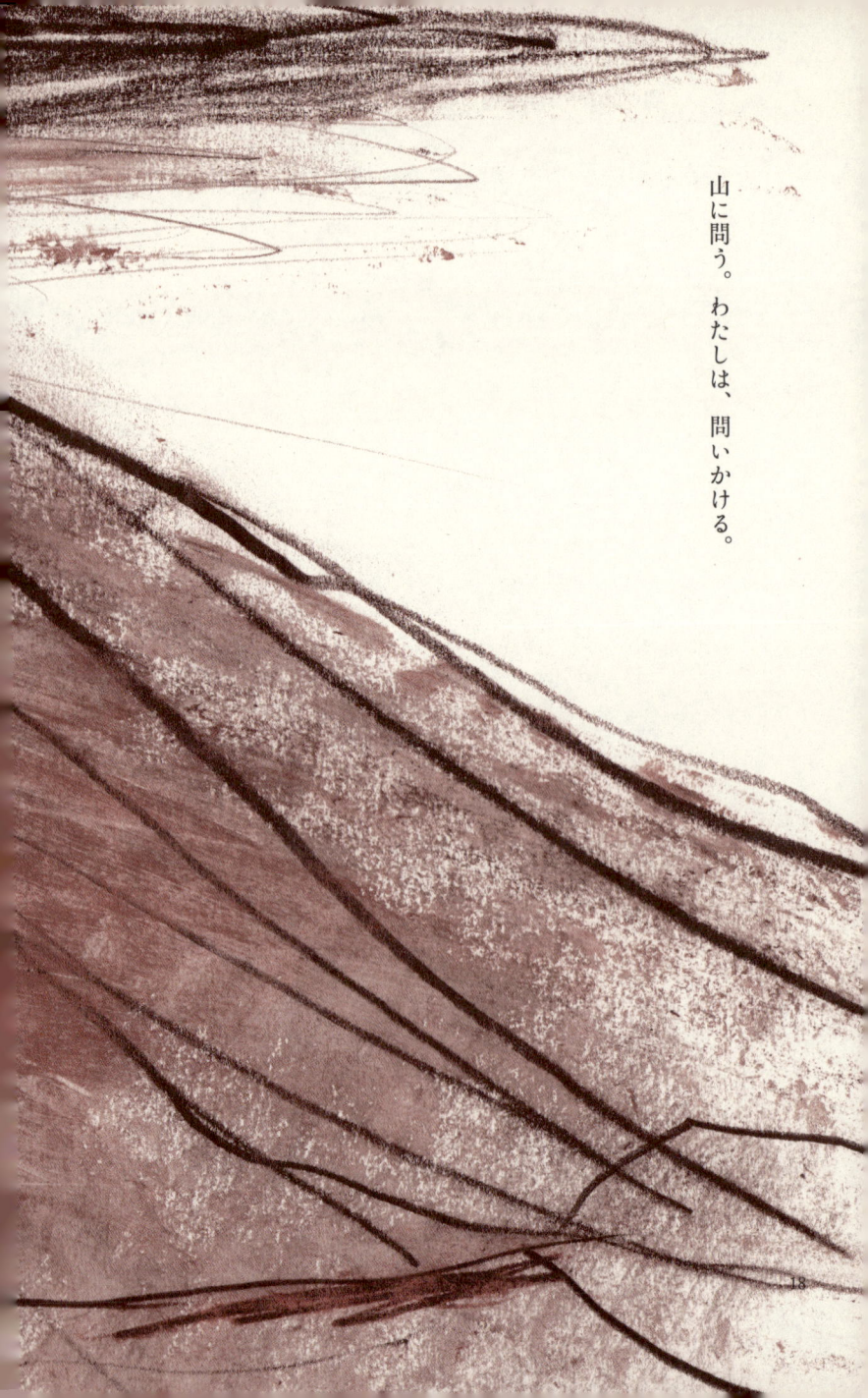

山に問う。わたしは、問いかける。

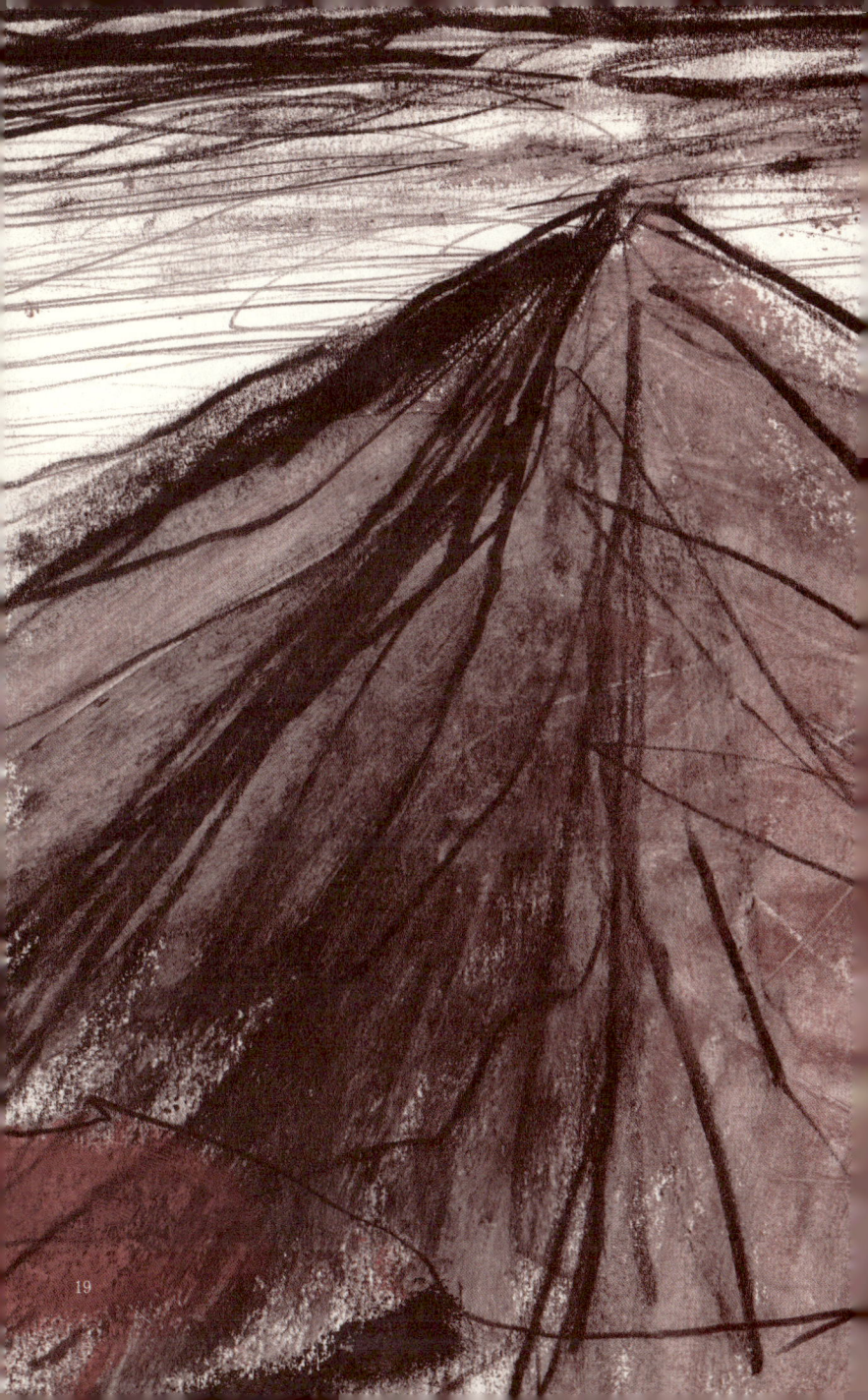

耳にきこえることばでは山は、けしてこたえを返さない。わたしがふだん考える、問いとこたえの形式を遙かに超えて、山は、わたしたちにはおもいもよらないしかたでこたえを返してくれる。

いろんなことを問う。冷えこみのこと、雨のこと、鳥のこと、雲のこと。小学生の頃から畦道を通いながら山をみあげ、なにかれとなく問いかけるのが習慣になっていた。きっと、自分ではみわたせないくらい広い問い、ことばの網がとうてい及ばない大きな問いを、感じとったそのときにだけ、山は、わたしたちにこたえる。

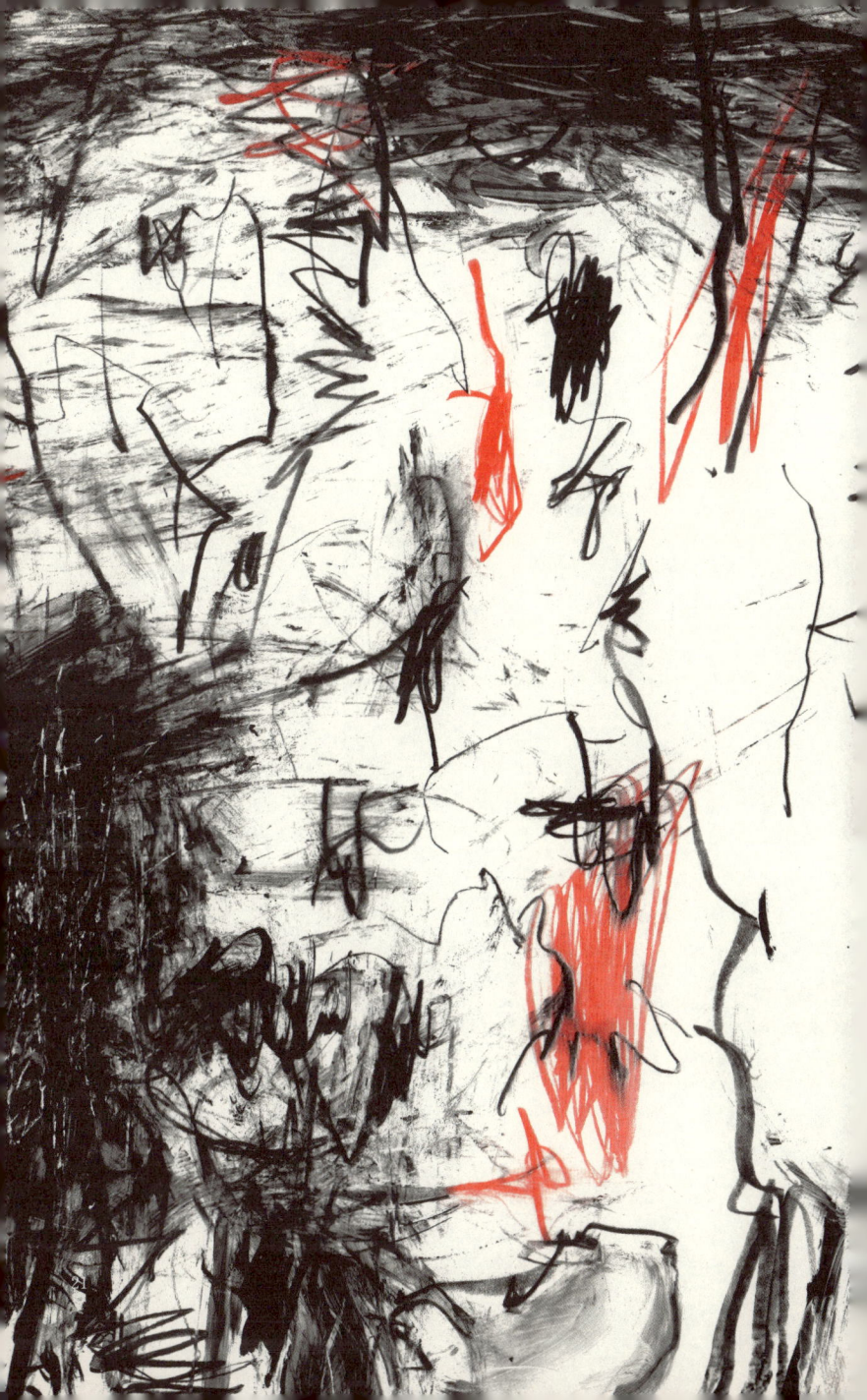

中二の秋だった。校舎の廊下にみなでニス塗りをして、帰りがいつもより一時間以上遅くなった。夕まぐれの畑が好きだったわたしは、ことさら急ぐでもなく、足がゆうらゆらと出ていくに任せ、かすかに陽の残る畦道を歩いていった。

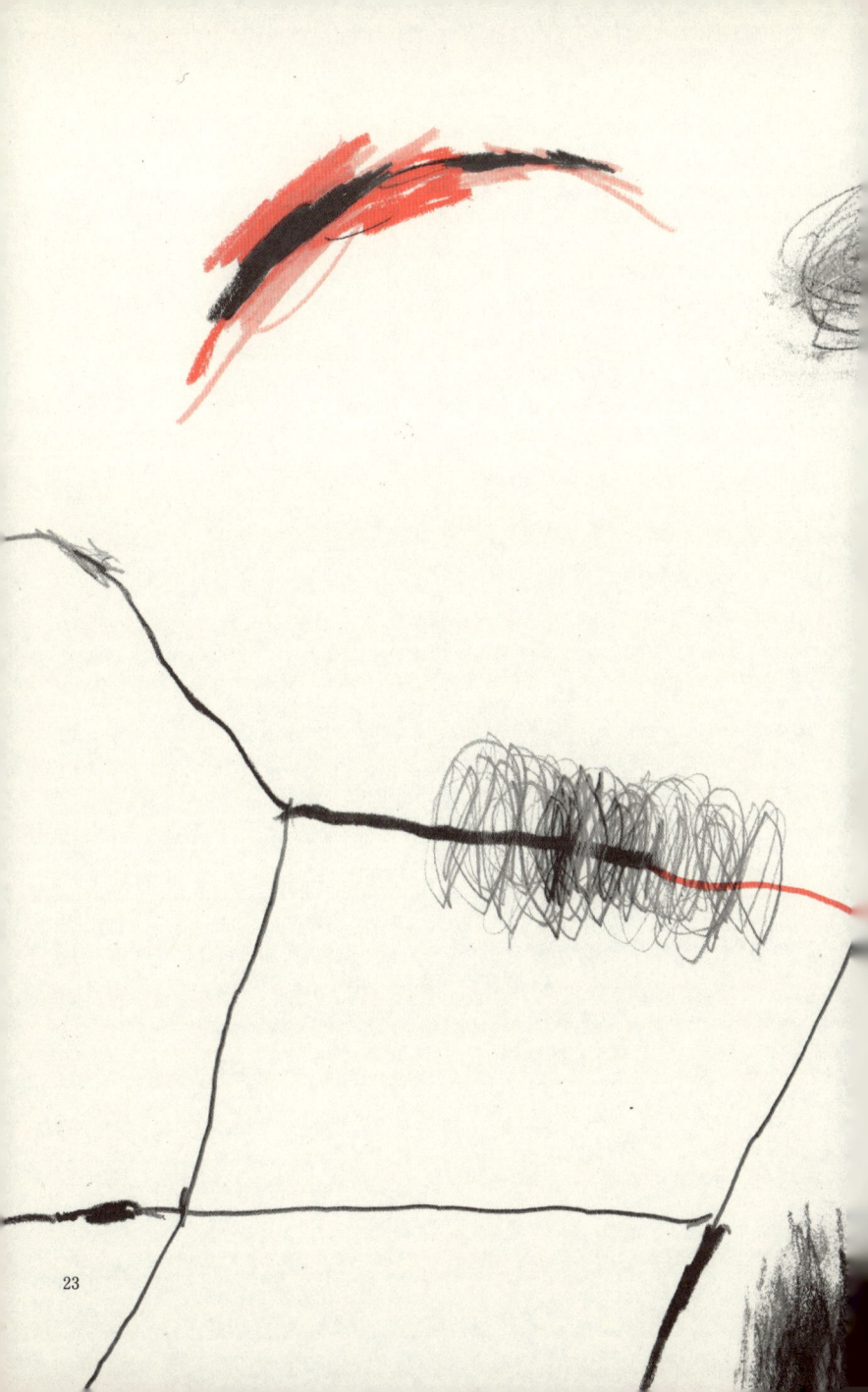

草の刃がゆらめいていた。
頭上の雲はオレンジの毛糸玉みたいに毛羽立った光を発していた。

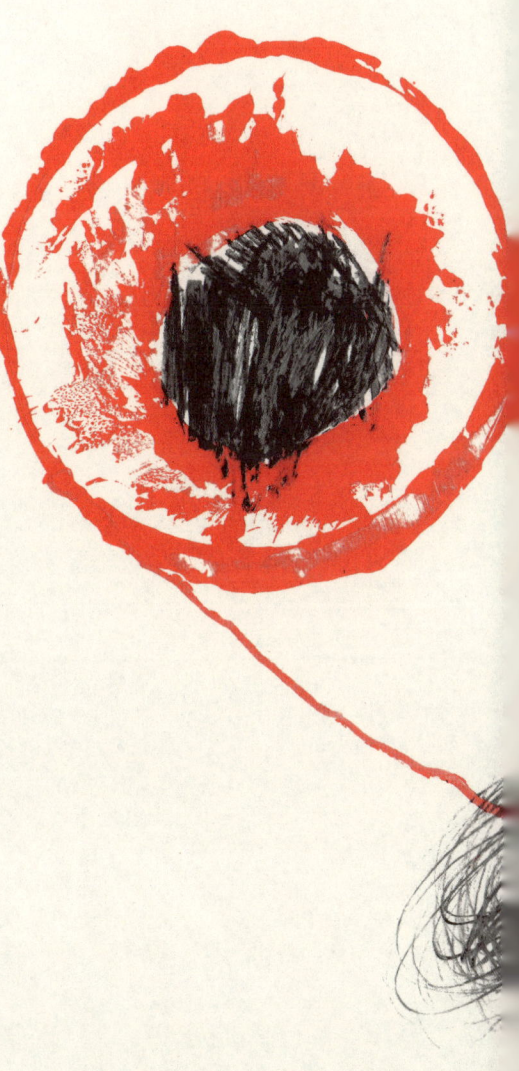

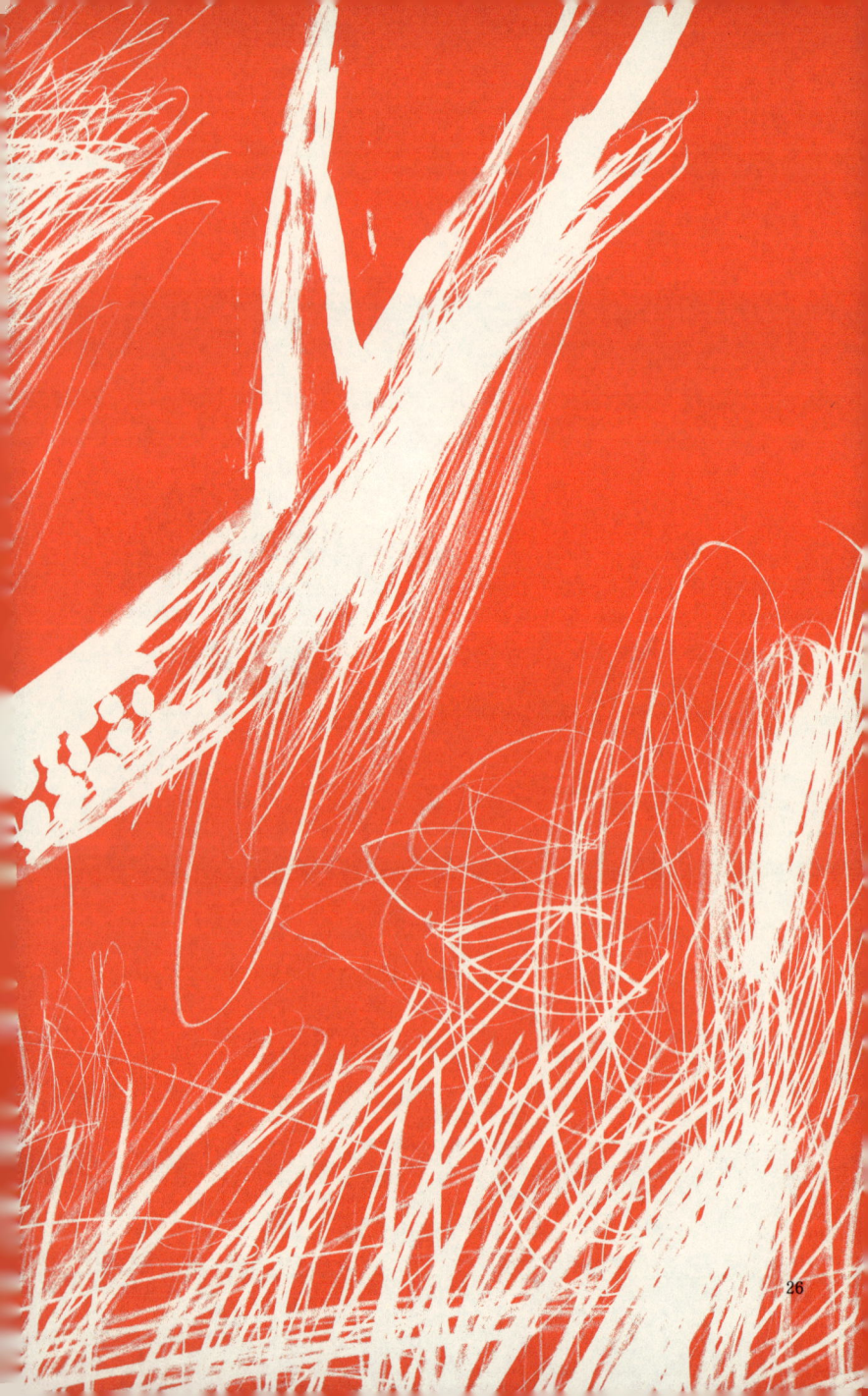

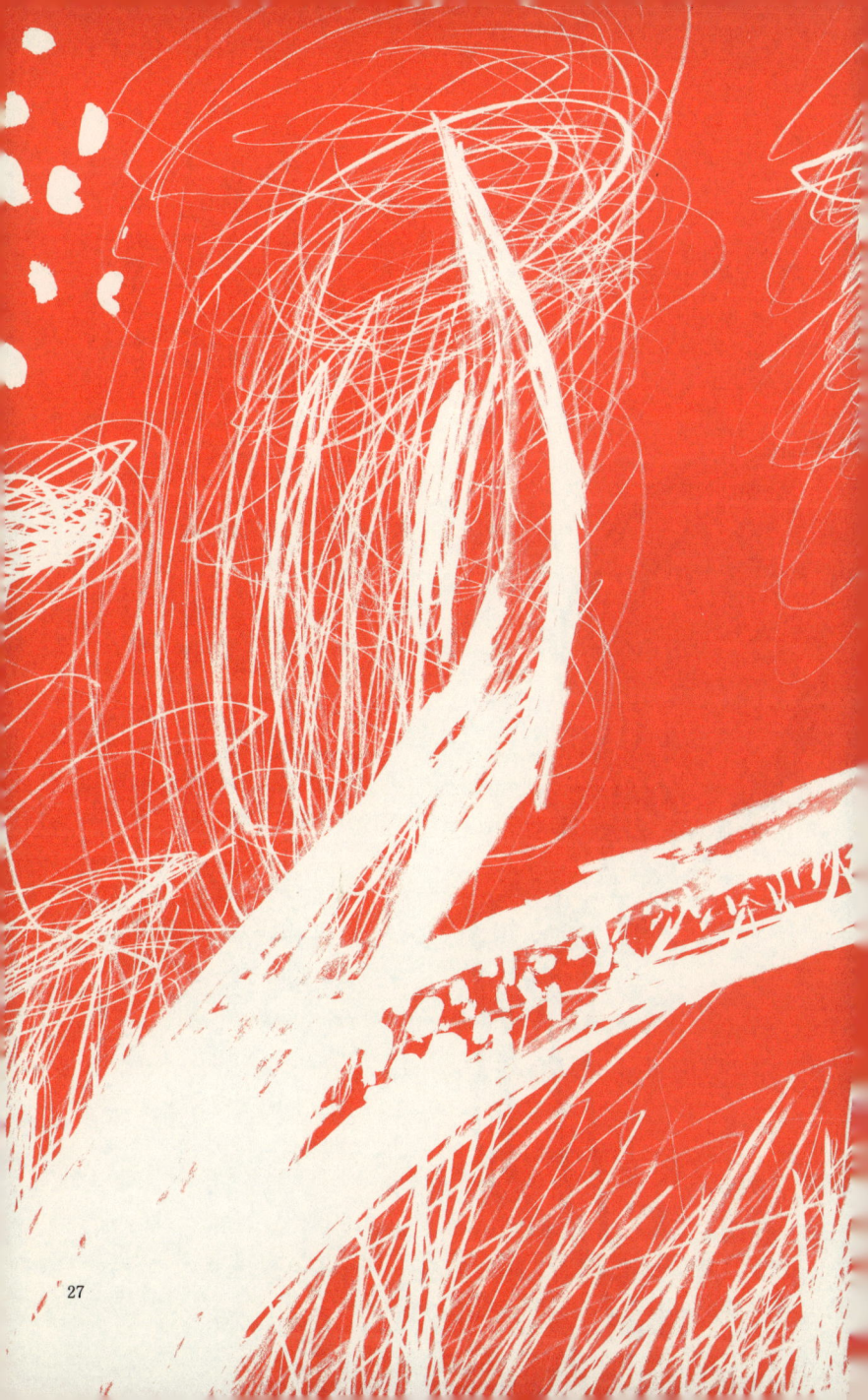

ふと山をみやると、そこに鹿がいた。あ、鹿がいる、そうおもって一瞬のち、どうみてもサイズがおかしいのに気づいた。鹿はふたつ尾根に四つ足をかけ、首をまっすぐにのばし、まっすぐにこちらをみつめていた。樹状にひろがる二本の角は、オレンジ色の雲を下から支えていた。瞳の黒々とした光は、何光年も先からこの星にこぼれてきた天体の輝きにみえた。

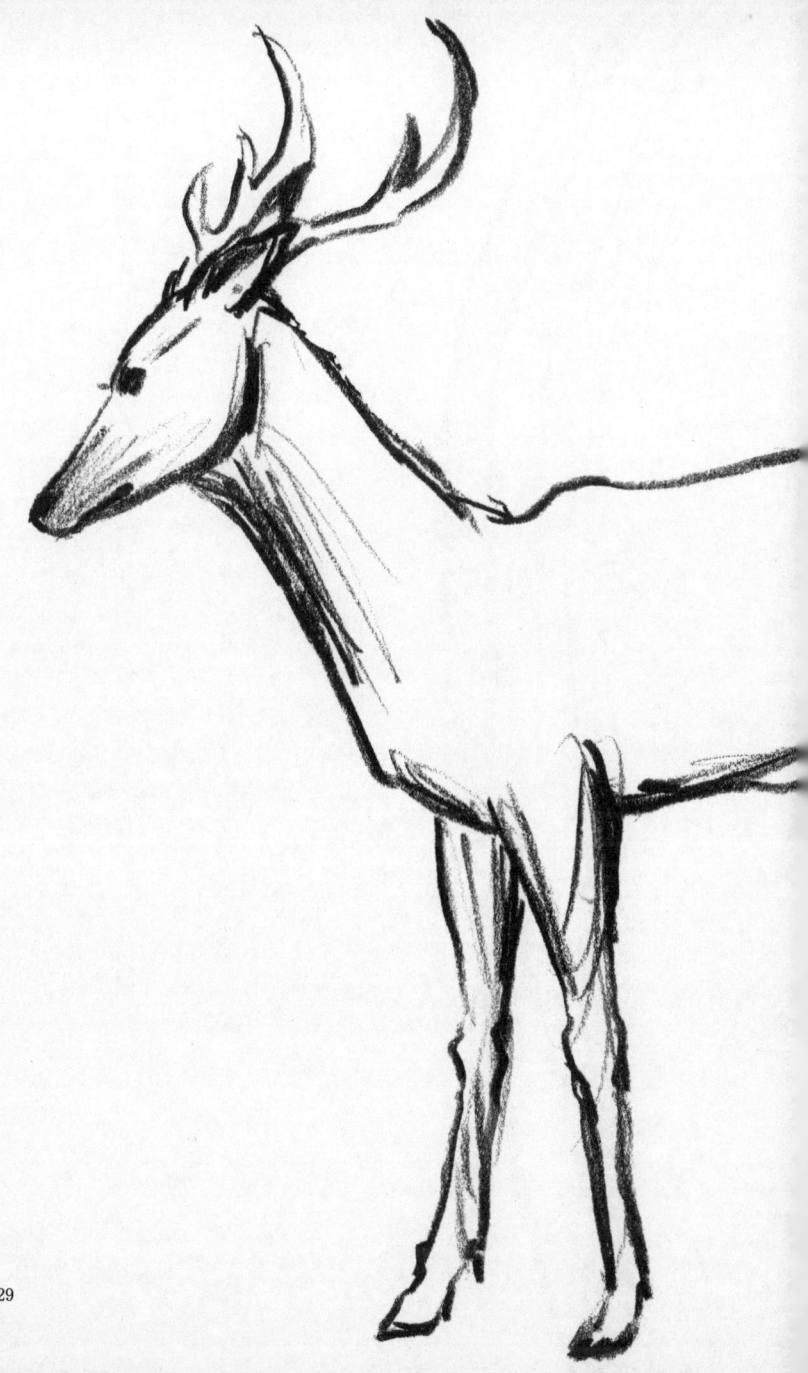

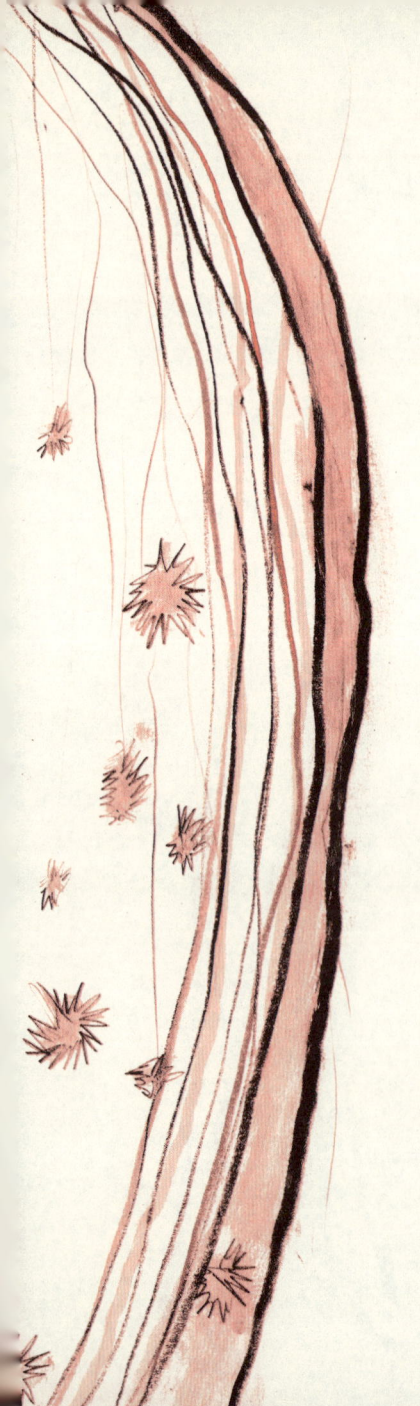

鹿は軽くうなずくと、とん、とん、と山腹を蹴って山の向こう側におりていった。尾根が崩れ、山の端が稲光みたいな輪郭にかわった。うちに帰ると家のなかはしんと氷室みたいにしずまっていた。誰彼と立ち回っていたはずなのに家のなかはしんと氷室みたいにしずまっていた。白い布をとると祖母のくちびるは微笑んでいた。山は祖母が最期にみた風景をわたしにみせてくれたのかもしれない。

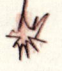
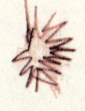

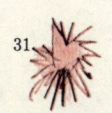

川の氾濫で集落が泥まみれになった翌朝、白い息を噴きあげながら東の空をみると、山の上に、みたこともない虹が出ていた。アーチ型でなく、天の河のようでもなくて、七色十色の同心円が、子どもの遊びのように、上空に浮かんでいたのだ。わたしだけでない、他の民家のひとたちも、早起きのものならば全員がみた。隣のセツばあさんは軍手をはめた手を顔の前に合わせて口を結んでいた。

わたしは、わたしたちは、泥をかぶり、泥をのみながら、山にいったいどんなことを問いかけたろうか。必死だったので、よくはおぼえていないけれど、あの丸い、万華鏡から転がり出たような虹をみたとき、まちがいなく、山がなぐさめてくれている、とわたしはおもった。

その3　闇

なんにもみえないなかに、なにかいる。
闇ってそんなにきらいじゃない。ぬるい風が前から、冷えた風はうしろから
吹きよせる。ほんの少し、湿った気配がまじる。濡れた毛の匂い。たえまない
呼吸。

35

そういえば犬にとって闇はない。犬は鼻で闇の先をみとおす。人間の嗅覚の一億倍なんていわれている。

いやなもの、おそろしいものをみたくなかったとしたら、僕は、かたく目をつむればすむ。犬の鼻は、そんな簡単にいかない。息をとめ、匂いのもとから、あわてて逃げださなきゃならない。犬の足の、最大の速度で。

でも、匂いは追いついてくる。悪臭のかけらが鼻先にくっついてでもいたら、どこまで走っても逃げようがない。この世はきっと、人間には想像しようがない悪臭に充ちている。ずいぶん苛烈な世界に犬は生きている。

毛羽だったものが僕の頬をかすめる。猫のしっぽ、くじゃくの羽根とはかぎらない。娼婦のコート、毒虫の巣かもしれない。物怖じせず、一歩、また一歩、と足を前へ。

こうして目を閉じている。

僕は目のなかに闇をつくりだす。

なにがあるか、まわりがわからないってことは、なにがあってもふしぎにおもわないってのと同じだ。まっくらな闇は、可能性にむかって開かれている。濡れた車道を自動車が滑っていく。遠くで、踏切がいま閉ざされつつある。

立ちどまる。ともに連れ歩いている闇が、だんだんとまわりの風景になじんでくる。ひとの声。自転車のブレーキ。みえなくてもけっこう、なんとかなるもんだな、そうおもいかけた瞬間、おっとっと、うしろからなにかがつっかかった。なにもいわず、黙っていっちまう。もちろん「こいつ」はなんにも悪くない。僕の闇とまわりとが、ほんの一瞬反発しあっただけだ。

ききおぼえのあるアナウンスが響き、いつのまにか、よく知ってる商店街にはいっている。ふしぎだけれど、知ってる、とおもいこんでた場所ほど、足取りがおぼつかなくなってくる。物売りの声。値切ろうとがんばるばあさんの声。かたかたぴしゃん、レジが開き、空間へ、しゃりしゃり飛びだしてくる小銭。こいつがとまった。僕は声をだし、店の女主人に用向きを告げた。開いたショルダーバッグにどさどさと投げいれられるのは、重みからいってまちがいなくりんご。

「いったいなんの真似なの」
「目がみえないってどんな感じか、じっさい試してみようってね」

それから焼き菓子屋。CD屋。化粧品の店で、僕にはよくわからない芳香剤。なんだか初めて訪れる場所の気がする。闇の先から響いてくる音はなんだって新しい。ひょっとして、匂いだってそうなのかもしれない。ずっと悪臭に追いかけられてるってわけでなく、ときおり戸が開いて風が吹きこんでくるみたいに、すべて清新で、一瞬ごと、たえず真新しい世界の匂いに鼻をひらかれ、一歩一歩進んでいく、ってのがじっさいかもしれない。

行きと帰り、ってのがない、目をつむって歩いたものにしかわからない実感だ。闇を歩くのは、たえず「行き」なのだ。目でみる風景は、ずっとそのまま同じようにそこにあるようにみえるけれど、じつは刻々と移り変わっている。同じ場所に同じ車は停まっていない。人波はいつも流れを変えてうねる。

危ないところだった。つい慣れない手を紐から離し、よろけて歩きかけた瞬間、ズボンの裾をぐっと掴まれて立ちどまった。そのまま進んでいたらどうなったろう。どぶ川に落っこちていたかも、トラックがすぐそばまで迫ってきてたかも、悪意の詰まった闇が大口を開いて、僕のちっぽけな闇を飲みこもうと、待ちかまえていたかもしれない。

病院の廊下は、すべての音が少しトーンをあげて、この世から少し浮いてきこえる。ドアを開け、病室にはいる。

「おかえり」
「ただいま」

目を開ける。ベッドの上に姉貴がいる。先週、スクーターに突っこまれて右ももの骨を折って入院中。十歳の頃から目がみえない。頼まれていたものをサイドテーブルに並べながら、僕はしばらく黙っている。自分が過ごしたこの一時間ばかりの闇の底に、軽はずみに、ことばの光を当てちゃいけないような、そんな感じがして。姉貴は手探りでりんご、CDをさわる。芳香剤を鼻に寄せ、にっこりと微笑みながら、

「ごめん。これ、似てるけど、ちょっとちがうんだ」
「あ、そうか、ごめん」

手慣れた動作で新品のCDをかけると、セラミックのナイフでりんごを剥きはじめる。
「で、どうだったの」
姉貴の問いに、僕は少し考え、
「ちょっぴりどきどきした。でも、闇はおもったより明るかったし、それにベッドの脇で腹ばいになった、盲導犬の背をみおろしてこたえた。
「僕にでもわかった。いい犬だ。こいつは、ほんとうにいい犬だね」

その4　開閉

開いては閉じ、開いては閉じ。

ゼロ歳児のてのひらが、ゆりかごの上にうかんだ、透明な地球をつかもうとしている。ゼロ歳児は笑い、手をのばす。地球はすりぬける。窓から外に飛びだし、おりからの風に乗って、空高々と舞いあがる。

透明で、なおかつ極小とはいえ、その地球もやはり、ほかと変わらぬ地球らしい地球だったので、表面の三分の二は水面に覆われ、東から西に雲がなびき、雷雲から稲光が落ちた。表面のあちこちで戦争をやっていた。目にもとまらぬ速さでマシンガンの薬室が開閉し、開閉し、繁みにひそむ敵の上に、木の葉と硝煙の雨を降らせた。

砲身がキュルキュルとまわり、砲尾がカタンと開き、閉じられた瞬間、轟音が風景ごと空気をふるわせる。土煙をあげて地面が開く。建物がぽっかりと開く。防空壕にひそんでいたひとたちの頭上で鋼鉄のハッチが開く。自分の足で出ていくものがいれば、抱えられて出ていくものもいる。

医療経験のあるゲリラが鞄を探る。消毒液が雨のようにふりまかれた肌を、使いこまれた、使いこまれすぎたメスが、ぎりぎりと開く。鉛の破片、ガラス片、とりどりの断片をピンセットでつまみ出すと、縫い針と糸で、肌に開かれた切れ込みを閉じる。頭上では、爆音をあげて空が、開いては閉じ、開いては閉じ。星々は行き場を求めて逃げまどっている。爆風が吹きまきすべてを真っ白に、透明に塗り替える。

鍋のふたが開き、味見のあと、すぐにまた閉じられる。

「十数えるまでお待ち」

頬被りをした老婆がいう。孫娘はつま先で何度も背のびしながらたちのぼる湯気をみあげる。閉じられた鍋のなかで、野菜と肉がとろけあい、自分から出ると、どちらもおもっていなかった声で唱和をはじめる。あたらしい料理の唄だ。老婆の十数える時間のうち、鍋のなかでは宇宙がうまれ、星々の位置が決まり、植物と動物がそれぞれの進化を遂げたのち、その末代の牛、じゃがいも、りんごに茄子、トマト、乳が、いま、この場所でたまたま集えた僥倖を唄にうたう。

「しち、はち、きゅう、じゅう、さあ、もういいよ」

スライディングドアが開く。喜びの吐息とともに、後ろ手に閉じられる。ゼロ歳児の母親の両親、つまり祖父、祖母が、それぞれにめかしこんでやってくる。母親はベッドに、母牛のように横たわってほほえんでいる。窓の外は海。波が開き、そしてまた、波が閉じる。貝が開き、貝が閉じられる。海岸線はゆったりと弧をえがいて、使われなくなった灯台までのびている。

「元気そうじゃないか、ええ」
八十の男が初めての孫をみおろしていう。
「おぼえがねえなあ。なあ、おまえも、こんなだったかなあ」
「あなたは、ほとんど病院になんて、やってきやしなかったじゃありませんか」
七十八の女も視線をおろしたままいう。ゼロ歳児は透明な地球に何度も手をのばす。磯に立ちあがる波の華のように、透きとおった地球は何十、何百個と、ベッドの上に浮かんでいる。空が、てのひらが、海が、開いては閉じ、開いては閉じをくりかえす。

看護師がカートを押してくる。

海辺ではウミツバメが飛びかっている。翼を開き、さらに開き、灰色の空へと舞いあがる。地上の巣では相方が卵を温めている。卵から温められている、ということもあるかもしれない。やがて、コツコツ、コツコツ、なかからノックがある。外のみえないなかからすれば、まだそこに外はない。ということは内側もない。コツコツ、コツコツ、ノックの果て、地球に亀裂が入り、一気に割れたそこから光の奔流があふれこんでくる。この世が開いた瞬間、ヒナのなかで、袋状の豊かななにかが閉じられる。外、内がうまれ、ゆったりと、循環がはじまる。

ウミツバメの相方がもどってくる。誕生したヒナを、つがいの鳥はそれぞれのくちばしをのばし、殻の欠片やねばねばしたかたまりをとりのけてやる。ヒナは嬉しげに声をあげて、一歩、また一歩と前に出ると、その瞬間まあたらしい血流が、か細くめぐらされた血管を、じゅん、と循環する。パタパタパタ、心臓の弁が開いては閉じ、開いては閉じる。

見守る親鳥たちの胸の奥でも、パタパタ、パタパタ、心臓の弁が開き、閉じ、開いてはまた閉じる。

病室のスツールに腰かけ、初孫の握りしめる指の感触に目を細める祖父の胸でも、八十年休むことなく働いてきた心臓が、ぱたん、ぱたん、ぱたん、ぱたん、さらに開閉をくりかえす。手を膝にのせ、一瞬も目を離すまいと見守る祖母の胸でも、横たわる母親の胸でも、心臓の弁が、開いては閉じ、開いてはまた閉じる。そうしてこの地球の中心で、うまれたてのゼロ歳児のからだの芯で、まあたらしい弁が、開閉し、開閉し、やはりまあたらしい血を全身に送る。循環をくりかえす。

地上でも海中でも、空の上でも地底でも、すべての動物が、弁を開閉させる、そのくりかえしのなかを生きている。その音は唱和しあう。からだの大きさ、血のぬくさ、心臓のかたちによって、それぞれに異なる音をたてて、弁はこの瞬間も開き、閉じ、開いてはまた閉じ、聴覚ではとらえることが難しいけれど、ありありと力強い生命の音楽を、この世に生けるもののある限り、休みなく奏でつづける。

その5　閃

ひゅん。

門のなかに星が立ち、そこへ影が走り込んでいった瞬間、閃光がきらめく。なにかが音もなく爆発したようで、一気に、空気中のあらゆる塵が、吹き飛ばされる。

銃声は光のあとにやってきた。鋼鉄のなかに溶けこんでしまった肩ごと、ハンマーで打ちつけられたような振動と響きだった。

影が逃げていく。俺は犬を制し、ふたたび銃を構えると、門と星を合わせ影を狙う。繁みのどこかへ消えてしまった。そのあたりに急ぎゆくと、間の抜けたことに足跡を残している。犬と俺は顔を見合わせニヤリと笑う。繁みから繁み、川辺から川辺へ。

ガケの上で足跡は途切れている。後ろ向きに歩いて、足跡を逆方向につけるアトッカブシの術。なんて熊だ。俺は下唇をかみ、犬は怒りのあまり、口から泡を吹いてガバリと倒れ伏す。

とてつもない熊が出たと、山同士の知り合いから連絡があった。まったく、まるで熊じゃないような熊なんだと。そういった相手こそ俺の獲物。バンクーバーから飛行機で東京へ。空港まで迎えに来た知り合いのハイエースで山形へ。犬は山形でも誰も扱えないという手強いのを下ろしてもらい、まる二日かけて互いのふところをさらけあった。山にはいったいまはもう、同じ家で生まれ育ったふたご並に考えが通じあう。

猟師にとって大切なのは、まず犬、つづけて鉄砲、つぎは足、そのあとも足。山のなかじゃ、見える、とおもったものはなにも信用しちゃならない。それはほんとうは、そんな姿をしちゃいない。音のほうがまあたしか。さらにごまかしのきかないのはにおいだ。山を行く猟師は目をつむったって前途を自分の犬の鼻に託している。獲物がなくとも、迷ったとしても、いのちをもって帰途につける分ありがたい。なんせ猟師は、いのちを山からいただこうって人間なんだから。

閃光と銃声。まっすぐに放射する光と、じわりとひろがっていく音。三日、四日と新たな尾根を越え、めざす獲物を追っていった。山は沈黙を保っていた。においはなりをひそめているようでいて、犬はまるで、後ろから追い立てられている、切迫した表情で足を前へ前へ出し、とすれば、においになって立ちのぼる以前の気配、鋭い破片みたいなものを犬は感知し、それだけを頼りに、この深い山を進んでいっているってことだろうか。

ふつうの熊が二頭。鉄砲は向けなかった。五日目、犬の姿勢に変化があらわれた。明らかに、これまでと違うにおいを嗅ぎとっているらしく、鼻も目玉も、ふだんの倍くらいにふくらんでいる。俺は銃身に弾をこめ、肩にぴったり銃床を寄せた。本気の猟師なら、さあとなれば、照準器の照門と照星を、コンマ数秒で獲物に向けられる。視線が届くより早く銃弾で射抜くのだ。

70

山はだんだんと、ふしぎな緑に染まってきた。風で揺らいでいるわけでもないのに、山肌を埋める常緑樹の葉が、カードを裏返すようにひらひらと絶えず色を変えていく。葉と葉のすきまからちらっちらっと、嘲るように閃く、鏡のようなものがある。俺は目に見えるものは信じまいと、空に視線を移すと、キジバトが飛んでいる。コンテナを運ぶ輸送機くらいのサイズがある。山で俺は目に見えるものを信じない。

いくつ山を越えたろうか、いきなりあらわれた紅葉の南斜面をおりていくと、赤茶けた岩の転がる沢に出た。川の水が低いところから高いところへ逆流していた。その頃には犬の鼻はもう蜂の巣くらいにふくれあがり、空気中にただよう透明なにおいの断片が 羽虫みたいに鼻腔を出入りしているのが俺の目に見えた。

突然、真上から黒いペンキをぶっかけたみたいに夜が来た。犬はうずくまりさかのぼる川の、空気をくすぐる水音が闇にたちこめている。ぐっと空気を押す重たげな気配が、まわりから寄せてくる。

ググググとうなった。

そう、気配。

山でこれくらい頼りになるものはない。とはいえ、人間が感知するころにはもう遅い。闇はもうとりかえしのつかない距離まで、あっという間に迫ってきてしまうのだ。

熊がまわりを取り巻いている。ちがう、と気配が寄せてくる。俺たちは、おまえらがおもってるような、熊なんかじゃない。どっちかといえば、おまえらがおもってる、夜のほうに近いんだ。ほらもう、おまえとそのちっぽけな生きもんは、俺たちのなかにいるだろう。

夜が大きくのしかかる。照星と照門を向けるべき目標はどこにもない。ちかちか、ちかちか、夜のあちこちに閃光が走る。俺と犬をとりかこむ、熊みたいな夜の目の、黄色い輝き。

75

俺は鉄砲を投げ捨て、その場にごろんと仰向きに横たわる。こうなってしまえば人間にできることはもはや残されていない。ほんとうにそうだろうか。隣ではまだ、犬がうずくまり、目には見えない夜にむかって、ググググとうなりつづけている。

その6　のこる門

門が開いた。

赤ん坊が生まれた。

絵筆を渡され、絵を描き始め、どんどん進めていくうちに子どもになった。子どもは周りにあるすべてのものに絵を描きたかった。ティッシュペーパーの箱、ちゃぶ台、大きな鳥居、お母さんのふくらはぎ、子どもは絵を描いているあいだなら、どんなところへも行けたし、どんなものにだって変身することができた。子どもの描いた絵の中に子どもは入っていくことができたし、全身で空気をクロールしながら描き進むならば、人間の体はいつだって絵そのものになることができるのだから。

温泉で有名な港町の絵を腕いっぱい伸ばして筆で描き進めながら、子どもは豊かに湧き出す湯につかり、大きく息を吐き出しながら、銀色のシカになっていた。湯の表面に映り込んだ無数のシカが、黒く波打つ夜の海に一斉に流れていった。また、子どもは絵筆を高々と振り上げて、東北でいちばん古くから人々に拝まれていた山とその麓の街を描いた。金色のクマが立ち上がり、吹き渡る風に向かって朗々と吠えた。何十人ものマタギたちが鉄砲を足元に置き、クマに向かって手を合わせた。子どもはそのとき朝日となって、山の上に立つクマと麓のマタギたちを一斉に照らした。

子どもは夜の街路に浮かび上がるクリスマスツリーの絵を描いた。吊り下がる星々、ひげを生やした謎の老人、サメのように輝いて繁華街を走りゆく夢のタクシーを描いた。空から白い雪のかけらが一つまた二つと落ちるさまを、細い絵筆が丹念に描き出していった。子どもは鈴の音を聞いた。それだけでなく、子どもの描く絵には音楽があふれていた。心底からうれしくなって、子どもは絵筆にまたがり飛び上がろうとしたその瞬間、頭のてっぺんに貫くような違和感をおぼえた。髪の毛に触ってみる。いつもどおりもじゃもじゃだ。子どもは直感した。自分も、自分が今いるこの世界も、たった今、目に見えない巨大な絵筆によって描き出された絵であるということに。

子どもは視線の届かない空のはてを見上げた。絵筆を高々と掲げ、「行くぞ」と叫んだ。目に見えない絵筆がゆっくりと下りてきて、子どもの体を叩こうとした。ひょいとかわし、絵の具を束ねて投げつける。

透明な手が下りてきて、子どもの襟首をつかんだ。子どもの手も虚空をまさぐり、相手の腰をがっきとつかんだ。大相撲が始まった。

ぶつかる絵、絵の具と絵の具、筆を打ち合わせ、相撲が延々と続く。力を込めて相手の投げをこらえるうちに、子どもはだんだんと膨らみ、髪はもじゃもじゃのままの大人になっていった。透明な絵筆の持ち主が夜の闇の向こうでにやりと笑う。大人も笑い返す。朝の山に雨が降り、銀色に輝いた。夏の海にギターが浮かんで、カモメたちの休息所になった。

「のこった、のこった、のこった、のこった」

相撲はまだ続く。

金色の街の明かりが消え、吹き寄せていた暖かな風もやがて止まる。冬が来て、オコジョの毛は抜け変わり、クマは大きな眠りにつく。

「のこった、のこった」

大人は、気がつくと、ほとんど消えかかった体のうち、腕一本で絵筆だけを握りしめていた。遠い声が聞こえ、絵筆を少しだけ高く上げたまま、その腕も見えなくなった。夜の闇を時間がゆっくりと行き過ぎてゆく。

「のこった、のこった」

声だけが聞こえる。

「のこった、のこった」

なにがのこった。

絵が、のこった。

その7　はしる門

えかきくんは今日もたったひとり洞穴のなかを歩いていきます。

手にもった大きな筆をふりあげるたびに、みどり色の筋やけいこうピンクの光が闇をてらし、そこに朝早い街の風景や、海、山などの景色が洞穴の壁に描きだされる。長い長いあいだえかきくんはたったひとり、そんな風に絵を描いてきたのでした。

ところがある日、まっくら闇の洞穴のうしろからカタコトカタコト音がきこえ、そのあと、ファンファーン、と小さなクラクションがきこえてきたのです。ありゃ、なんだろう、えかきくんはたちどまって少し待ちました。するとやがて豆電球のようなライトがふたつカタコトカタコト。進んできたのはカブト虫みたいな小さなじどうしゃでした。

えかきくんはびっくりして、きみいったい誰だい、とききました。小さなじどうしゃははずかしそーに「ぼく、くるまくん」とこたえました。「ひとりで走るのまだなれてないんだ。いっしょについていってもいい?」くるまくんはききました。「うん」えかきくんはこたえました。「別にかまわないよ、いっしょにいこう」

それからえかきくんとくるまくんの長い旅がはじまりました。カタコトカタコト小さなタイヤをならしてくるまくんは走ります。電球はシンが切れかけたのかライトは弱くクラクションもまるで猫のおならくらいです。えかきくんのからだは大人なので闇の洞穴をふんでガンガン歩きます。
ときどきたちどまって「オーイくるまくん、だいじょうぶか？」「うん、なんとかだいじょうぶ」くるまくんの声がきこえるとえかきくんはうなずき、筆をふりあげて描きはじめます。

洞穴の壁につぎつぎといろんなもの、動物や人間、景色なんかが描きだされていきました。草原を走るきいろいバス、赤黄みどりの小鳥たち。オルガンのけんばんを一気にすべりあがるみたいな音をたてて空にうきあがる太陽。陽がのぼり朝になったので、次々と自分たちの家の窓をあけていく世界中の男の子女の子。

もっとへんなものもかいていきます。地面から三人、ねんどのかたまりのお
ばけがうたいながらあらわれたときはおくびょうなくるまくんもおもわず笑っ
てしまいました。ねんどろんねんどろん、意味はわからなくてもくるまくんは
うれしくなっていっしょにおどります。気がつけばえかきくんはもうずっと遠
くへ筆をふりあげながら歩いていっています。カタコトカタコトタイヤをなら
して、くるまくんはあわてておいつきます。

だんだんと闇が濃くなってきました。洞穴のずっとずっと深いところへもぐっていくのです。そこでは動物たちがより小さな動物たちをおそい、体をかみちぎり、血をとびちらせる様子が描かれました。地面が大きくゆらぎ背の高い建物がどんどん上から崩れおちてきます。くるまくんは黙って首をちぢめ、えかきくんのあいている片手をぎゅっとにぎりしめました。
なにもない草の原っぱに毛だけが残ったガイコツが一個転がっていたり。
だれもみたことのない大きさのふうが町もひとも犬も全部をふきとばしてしまったり。

えかきくんにはどうしようもないのです。自分のさらに奥にある闇の洞穴からわきあがってくる色、形、線を筆でたどるとそんなものになってしまうのだから。くるまくんにもだんだんとわかってきました。えかきくんはかきたいものかけることだけをかいてるんじゃ全然ない。かかないとからだがしぼんでしまうこと、かかないとそこにいられないこと、かかないとえかきでなくなってしまうことを切実にかいているのだと。それがわかるとこわくはかんじませんでした。あの風景をひとつもみのがすまいとけんめいに小さなヘッドライトを灯しつづけました。

やがてふたりは洞穴のいちばん底にきました。まっくら闇です。どこをどういったらよいかえかきくんにもわかりません。ただゆるい風がどこかからフワフワと吹きよせてくるようです。

「えかきくんぼくいってみるよ」くるまくんはそういって、風のふいてくる方へ進み出しました。「気をつけろ」とえかきくんがいうとくるまくんはうなずき「ピーポーピーポー ピーポーピーポー」ついていないサイレンを口真似でならし勇気をふりしぼって走っていきました。

一気に視界がひらけ、まわりは黄色い光ばかりになっていました。さっきガイコツが転がっていた原っぱです。うしろの穴からえかきくんがうんとこしょ、とからだをもちあげました。みわたしてみるとガイコツが転がっていたその場に、赤黄みどりの鳥たちがあつまってさえずり声をあげたかとおもうと、絵の具を空に散らしたように飛び去ってしまいました。くるまくんはにっこりと深い笑みをうかべています。

「くるまくん」とえかきくんはいいました。「ありがとう。もういくんだね」くるまくんは原っぱの遠くをみて「うん」とうなずきました。もうあのおくびょうだったくるまくんはどこにもいません。
「じゃあ、くるまくん、おれいにささやかなプレゼントをおくるよ」えかきくんはそういうと、さっと筆をあげ、くるまくんの上にふりおろしました。何度も何度も。
さびだらけだったくるまくんの車体はきらきらのメタリックに輝きました。刀みたいなオーバーフェンダー。タイヤはフランスのミシュラン製。ヘッドライトは一気に六個にふえ、まるでモンテカルロラリーのチャンピオンです。そして最後にえかきくんはくるまくんの屋根にまっかなランプとトロンボーンのようなサイレンをつけました。ためしにならしてみると、ウ〜ウ〜、空がふるえ、山がふりかえるくらいかっこいい音です。

106

「ありがとううえかきくん、これでぼくどこへでもいけるね」
「うん、ひとりでいっておいて。でもいつでも誰かがぼくたちをみてくれているはずだ。それだけ信じられればどこへだっていけるさ」

そういうとえかきくんはみどりの原っぱのまんまんなかをつらぬいて、黄金色の線を一本、地平線までまっすぐにひきました。くるまくんはひとつ深呼吸すると、ウ〜ウ〜と高らかにサイレンを鳴らしながら光の道をまっしぐらに走っていきました。

ひびいていたサイレンがだんだんと遠のき、やがてきこえなくなってしまうと、えかきくんはまたひとり、今度はすみわたった空の下、草をふんで歩きはじめました。筆をふるとロバが、犬が、猫があらわれ、えんとつやねの小屋からじいさんが手をふっています。

えかきくんは手をふりかえして地平線のほうをみやりました。そしてくるまくんのうしろのほうに、赤黄みどりにぬられたカッコイー羽根をつけてあげてもよかったなあ、とおもいました。

その8　とじる門

山があった。

日本でいちばん古い鳥居がそのふもとにたっていた。画家 荒井良二は画材を抱え、鳥居をくぐって、山のなかへ入っていった。このあたりの山は列島の南方にくらべると、みどりというよりもむしろ黒色の葉を実らせ、山に入っていくものたちを、その奥へ内奥へとさそってくる。良二はみどりをかきわけ、トンネル状になった森をくぐってふみこんでいった。

だんだんと陽の光はすぼまり、真上から月光のように淡い陽ざしがほのかに森全体にふりかかった。何時間歩いたろうか、谷間のちょうどよい窪地で立ちどまり、良二は足もとに画材を並べた。背負っていたキャンバスを立て、絵筆をにぎりしめて、叩きつける叩きつける。はじめは何の形もなしていなかった。良二自身にもなにを描き出そうという意志はなにもなくて、ただ絵筆が向かいたいように手を動かしていったのだ。それはキャンバスの上で微生物みたいに変化し、重なり、つながりあって、やがて、みあげるような門のかたちをとりはじめた。

「なるほどね」と良二は絵筆をなめなめおもった。くちびるが青くそまろうが、赤くそまろうが、どうということはなかった。良二の前にたちあがった山の門はどこかなつかしい形と重みをしていた。あっとおもうまもなく、良二は自分の描いたキャンバスの門のなかに足をふみいれていた。

良二はそこで、自分がこれまでに描いたあらゆる風景がつながりあい、ひとつの絵巻もののように開陳されているのをみわたした。

みどりの濃い木々、こわれたクルマの転がった砂漠。サボテンの横でソンブレロの少女がギターをかきならしている。音は出ていない。
何十頭というのら犬、何百匹もの飼い猫。どこからきてどこへいくのか自分ではまったくわかっていないし、それで全然かまわない。
ロバもいる。白煙をあげてバスが走ってくる。
彼方には富士山と、どこまでも深い渓谷と、朝陽にてらしだされた真新しい街があった。けれども良二にはわかっていた。あらゆる画家、音楽家、詩人は、ただ安楽な、おだやかな、平和な風景のなかにだけとどまれるものでない。
ほんとうの画家ならばなおさらそうなのだ。

114

渓谷のうすくらがりでは、ナマハゲや、仮空の妖怪でないほんものの鬼が、通りゆく人々の皮をはぎ、生き血をすすっていた。ブタはみずからほとばしらせた血のなかでおぼれていた。高速道路が横転し、下敷きになったホームレスたちの口から内臓がとびだした。

良二は目をそらさずに歩いていった。

春の野花の窪地にも、ブタの血だまりのそばにも、うすく銀色にかがやく小さな粒が落ちていた。ひろいあげると、表面がかすかに波うって、まるでほんものの涙のしずくみたいだ。良二はにぎりしめ、先へ先へゆっくりと歩いた。
　画家の目でさがすと銀のしずくはいたるところにみつかった。ひろいあげ、そこの場所に、絵筆をつかってささやかなあとを残す。犬だったり線のかたまりだったり、楽器だったり乗りものだったり。
　画家がしていることって、多かれ少なかれ、だいたいこうゆうことなんじゃないか。
　しずくをひろい、絵筆を走らせながら良二はふとおもう。すべての線がつながりあって、風景のなかに白い一本の道路がのびていく。

116

赤ん坊が指さしてる。と誰かの声が耳のなかで響いた。
そら耳かもしれない。立ちどまって遠くをみる。

赤ん坊が指さしてる!!

まちがいない、たしかにいま山の下で誰かがそう叫んだ。歌の一節だったかもしれない。良二はてのひらを開いて、いままで集めてきた銀色のしずくを、あらためてしげしげとみつめた。手のなかで、いつのまにかそれらはつながりあい、ひとつのかたちをなしていた。良二は息をのみ、そうして、この銀色のかがやきのなかに、はじめからすべてふくまれていること、自分も自分の描いているすべての絵も、はじめはこうした銀色のしずくに、すべてふくまれていたことを理解した。

その瞬間、良二のからだは厚みを失い、うすいベールのような二次元の光となった。そうして輪郭がほどけていき、生きている荒井良二の肉体は、銀色のしずくを残して絵の上に雲散した。

最期の瞬間、荒井良二のかすかに残る右腕の輪郭線は、にぎりしめた銀のしずくのかたまりを、遠く、山の上に開いた門めがけて、力いっぱい投げあげた。銀色のかたまりは宙を飛翔していきながらゆっくりと手をのばし、足を動かし、頭をもたげ、そうして、門をくぐりぬけるや一気に破裂して、何億何千万の光の粒となり、山町海すべての人々の上にふりそそいだ。

ふもとの町ではふしぎなことがおこっていた。ベランダのそばで、窓ぎわで、新生児室で、母の寝床で、すべての赤子が同時に同じ姿勢をとっていた。山形の町のあちこちで同じつぶやきがきこえた。

「赤ん坊が指さしてる」

「ホラ、赤ん坊が指さしてる」

誰も気づかなかったが、すべての赤ん坊が同じある一点に、かぼそい指先を力強く向けていた。その先には山形をみおろす瀧山の頂があった。指さしたその上のほうから、秋の空をこえて、ゆったりと銀色の風が町へふきよせた。

山形の町はずれに建つ、誰にも忘れられたあばら家にもその風はふきよせた。風にあおられ、もう何十年も開いたままだった家の門は、まるでめざめたばかりの生きもののように動きだし、そうしてゆっくり、ゆっくりと音もなく、誰に知られることもなく、その門は閉じた。

その1　ひらく門　　東北芸術工科大学「みちのおくの芸術祭　山形ビエンナーレ」二〇一四年十月－山形
その2　問う　　　　東北芸術工科大学「みちのおくの芸術祭　山形ビエンナーレ」二〇一四年十月－山形
その3　闇　　　　　東北芸術工科大学「みちのおくの芸術祭　山形ビエンナーレ」二〇一四年十月－山形
その4　開閉　　　　東北芸術工科大学「みちのおくの芸術祭　山形ビエンナーレ」二〇一四年十月－山形
その5　閃　　　　　東北芸術工科大学「みちのおくの芸術祭　山形ビエンナーレ」二〇一四年十月－山形
その6　のこる門　　ギンザ・グラフィック・ギャラリー「荒井良二じゃあにぃ」二〇一四年十二月－東京
その7　はしる門　　イムズ・三菱地所アルティアム「荒井良二じゃあにぃ」二〇一五年八月－福岡
その8　とじる門　　東北芸術工科大学「みちのおくの芸術祭　山形ビエンナーレ」二〇一四年十月－山形

この本は「みちのおくの芸術祭　山形ビエンナーレ2014」(主催・東北芸術工科大学)で、いしいしんじが発表した「門」にまつわる6つの掌編小説と、銀座、福岡で開催された展覧会で発表した2作品に、荒井良二による描き下ろしのイラストを掲載し書籍としてまとめて刊行したものです。

赤ん坊が指さしてる門

二〇一六年九月三日　第一刷発行

文　いしいしんじ

絵　荒井良二

発行者　山下麻里
発行所　財団法人子ども未来研究センター
発売所　株式会社 アリエスブックス
　　　　電話　〇九二-七九一-九八一〇　福岡市南区平和二-二六-三六-二〇一

編集協力　村上沙織・牛島光太郎・山下由美子
制作協力　東北芸術工科大学 山形ビエンナーレ事務局
印刷・製本　シナノパブリッシングプレス

©2016 SHINJI ISHII, RYOJI ARAI　ISBN 978-4-908447-02-0　C0071　Printed in Japan

落丁・乱丁本は送料小社負担にてお取り替えいたします。
本書の無断複製（コピー・スキャン・デジタル化等）は著作権法の例外を除き禁じられています。私的利用を目的とする場合でも、代行業者の第三者に依頼してスキャンやデジタル化することは認められておりません。

YAMAGATA BIENNALE 2016